NOTICE D'UNE COLLECTION

DE

TABLEAUX CHOISIS

LA PLUPART ORIGINAUX

DE GRANDS MAITRES

DE DIFFERENTES ÉCOLES.

Au bureau des arts, unter den Linden No. 54.

A BERLIN.

1802.

La collection, à laquelle appartiennent les tableaux indiqués dans ce catalogue, offre une réunion precieuse d'ouvrages des plus grands peintres et des graveurs les plus célèbres de toutes les écoles, depuis la renaissance des arts. On a profité pour la former, des circonstances qui depuis quelques années, ont mis dans la circulation, des tableaux, des estampes et d'autres productions des arts, qui sembloient fixés à jamais dans des cabinets inaccessibles.

Pour nommer et apprécier chaque pièce, nous ne nous en sommes pas rapportés à d'anciennes traditions, et nous avons soumis aux lumières de l'expérience et d'une longue étude de l'art, l'opinion reçue sur les morceaux les plus remarqaables. Il en est plusieurs dont l'autenticité est constatée.

Ceux de M. M. les amateurs qui desireront de plus grands détails sur quelques pièces, et qui ne seront point à portée d'en venir faire l'examen au Bureau des arts unter den Linden No 34. à Berlin, sont priés de s'adresser à L. F. Mettra à la même adresse. Il remplira leurs intentions et exécutera leurs ordres avec zèle et fidelité. Les prix seront modérés autant qu'il sera possible.

Ostermayer fculp.

Paulo Rona pinx

Ecole italienne.

No. 1. Ant. Balestra.
sur toile de 5 pieds de haut sur 3½ de large.
Le triomphe de la médecine sur l'Empyrisme, figures de grandeur naturelle, beau tableau propre à orner le haut d'une galerie à côté des premiers morceaux de l'école italienne.

No. 2. Barbarelli, il Giorgione.
sur bois de 29½ pouce de haut sur 3½ de large.
Composition de 3 figures à mi-corps, représentant Jesus portant sa croix et trainé par un soldat romain. Celui-ci est revêtu d'une armure; sur son dos pend une toque rouge. Il tient de l'index de la main droite une corde nouée autour du cou du Christ. Le Sauveur est revêtu d'une tunique rouge. Beau tableau et d'une couleur vigoureuse.

No. 3. Barbieri da cento, ou le Guerchin.
sur toile de 44¾ pouce de h. sur 33 de l.
S. Jacques, tableau du premier mérite, et de l'effet le plus brillant: forte nature jusqu'aux genoux.

L'ordre alphabétique adopté pour la rédaction de ce catalogue nous oblige malheureusement de mettre au nombre des premiers articles, un tableau qui

porté un grand nom, mais que nous n
pouvons garantir. Nous débutons au
moins par donner une preuve de bonne
foi. Ce tableau peut n'être pas du Guerchin, mais on ne contestera pas son originalité, et il soutient la comparaison avec
les ouvrages de ce maitre tant pour la
vigueur de l'expression et de la couleur,
que pour la hardiesse et la noblesse du
pinceau.

No. 4. J. BELLIN.
sur bois de 16 pouces de h. sur $13\frac{1}{2}$ de l.

LE CHRIST couronné d'épines ou *Ecce homo*. Beau tableau bien conservé de l'un des premiers pères de la peinture. On sait combien les ouvrages de J. Bellin sont rares. L'expression de douleur qui caracterise la tête du Christ pénétre le spectateur.

No. 5. P. BERETINI DE CORTONA.
sur toile de 28 pouces de h. sur 3 de l.

Adoration des bergers, composition de 7 figures.

No 6. BENEDICT CALIARI.
sur bois de $19\frac{1}{2}$ po. de h. sur $25\frac{3}{4}$ de l.

Un édifice d'une riche architecture avec une portion de ville et un grand nombre de figures.

No. 7. PAUL CALIARI VERONESE.
sur toile de 24 po. de h. sur 20 de l.

La Circoncision sous le portique du temple, composition de 15 figures.

No. 8. CANALETTO.
sur toile de 26 po. de h. sur 36 de l.

Vue de Rome. Tableau clair, agréable et d'un bon effet de perspective.

No. 9. MICHEL ANGE CERQUOZZI, dit des Batailles.
sur toile de 13 po. de h. sur 25½ de l.
Mascarade italienne, Tableau composé de 12 figures, de la plus vigoureuse couleur.

No. 10. COLONNA.
sur toile de 14½ po. de h. sur 11½ de l.
S. Joachim, St. Anne et la Vierge sur laquelle descend le St. Esprit. Tableau agréable et peint dans le clair.

No. 11. CARLO LOTTI.
sur toile de 3 p. de h. sur 4 p. de l.
Noë dans l'état d'ivresse avec ses trois fils dont l'un le couvre de son manteau. La figure de Noë est peinte dans la manière du Caravage et offre un racourci du plus grand effet.

No. 12. LUCATELLI.
sur toile de 32 po. de h. sur 39½ de l.
LA CHUTE D'ICARE dans un paysage largement fait et de la plus belle maniere de ce maitre.

No. 13. MANFREDI.
sur toile de 18 po. de h. sur 29 de l.
Differens personnages jouant aux cartes et faisant de la musique autour d'une table: composition de 7 figures à mi-corps.

No. 14. A. MANTEGNA.
sur bois de 25½ po. de h. sur 19 de l.
La Vierge et l'enfant Jesus. Tableau clair et bien conservé. Les ouvrages de cet ancien maitre sont d'une grande rareté, et ce mérite n'est pas le seul qui rende ce tableau précieux.

No. 15. Michel Ange Merigi de Caravage.
sur toile de 3 p. de h. sur 4 p. 3 po. de l.

Composition de 3 figures. Paysans savoyards, grand. naturelle jusqu'aux genoux.

No. 16. —
sur toile de 32½ po. de l. sur 38½ de haut.

Une vieille femme et un jeune homme qui paroit un ange, sujet de l'ancien Testament, histoire de Tobie, figures jusqu'aux genoux, largement peint, clair et d'une belle couleur, dans la maniere du Caravage.

No. 17. Murillo.
sur toile de 39½ po de h. sur 31½ de l.

Superbe Tableau peint dans le clair représentant un marchand de fruits, figure de grandeur naturelle à mi-corps, dans le costume de cette classe du peuple en Espagne.

No. 18. Giulio Pipi (Jules Romain.)
sur cuivre de 13 po. de h. sur 11 de l.

La Vision d'Abraham, composition de 8 à 10 figures, ancien tableau parfaitement conservé, mais que l'on ne peut garantir de ce maitre.

No. 19. Primatice.
sur bois de 2 p. 4 po. de h. sur 2 p. de l.

François I. caressant sa maitresse assise nue sur ses genoux, dans un paysage. Tableau fin et d'une belle couleur.

No. 20. Procaccini.
sur toile de 34 po. de h. sur 26½ de l.

La Madeleine assise les mains jointes et regardant le ciel, de grandeur naturelle

à mi-corps. Ce tableau vient d'un grand cabinet où il étoit sous le nom de ce maitre.

No. 21. GUIDO RENI.
sur toile de 3 p. 5 po. de h. sur 4½ de l.

LA VIERGE assise tenant l'enfant Jesus. St. Joseph à genoux tend les bras pour le recevoir. Tableau de la plus belle couleur, et du bon tems du maitre. Les têtes ont l'expression la plus caracterisée, et celle de la vierge est remplie de grace.

No. 22. SALVATOR ROSA.
sur toile de 29 po. de h. sur 43 de l.

Tempête d'un grand effet, sur une portion de mer bordée de rochers.

No. 23. RAPHAEL SANZIO D'URBIN.
Tableau peint par J. D'UDINE, sur le dessin de Raphael.
sur bois de 34½ po. de h. sur 28 de l.

COMPOSITION de 4 figures jusqu'à mi-jambes, représentant le mariage de Ste. Catherine. La vierge assise, ayant sur ses genoux l'enfant Jesus debout, qui a le bras gauche passé sur l'épaule de sa mère, et de la main droite met l'anneau au doigt de Ste. Catherine. S. Jean tenant sa croix est derrière la vierge et de l'index de la main gauche montre ce qui se passe.

Raphael n'a jamais exécuté ce tableau, mais il paroit avoir retouché cet ouvrage de son éleve chéri. Le dessin du maitre est dans la collection de la Reine d'Angleterre.

On a très peu de tableaux de chevalet de *Jean d'Udine*, et ses propres compositions étoient médiocres. Raphael l'employoit pour les accessoires de ses tableaux. Son mérite se trouve ici réuni à celui de son maitre, sous le nom duquel ce tableau passeroit sans contradiction, si une tradition prouvée n'en faisoit connoître le véritable auteur.

No. 24. —
sur toile de 4 p. 4 po. de h. sur 3 p. 7 po. de l.

Ste. famille, composition de cinq figures, belle copie du célebre tableau du maitre autel de l'eglise des Jésuites à Naples.

No. 25. BERNARD STROZZI *surnommé* PRETE GENOESE.
sur toile de 4 p. 9 po. de h. sur 7 p. 7. de l.

Le Denier de César, riche composition de 7 figures de grandeur naturelle jusqu'aux genoux.

No. 26. FR. VASARI.
sur bois de 32 po. de h. sur 24 de l.

PORTRAIT à mi-corps d'un savant avec une barbe roussâtre; il est coeffé d'un bonnet à quatre pointes, et appuye la main droite sur un livre qu'une table de marquetterie soutient. Ce tableau provenant de la galerie du Duc de Modene en porte encore les armes. C'est de là que le Roi de Pologne Auguste III. l'avoit acquis.

No 27. TITIANO VECELLI.
sur toile de 19 po. de h. sur 15 de l.

Un Zéphir assis, joli enfant nud, figure

entiere de grandeur naturelle. Ce tableau clair et agréable, est au nombre des morceaux les plus précieux de l'école italienne.

No. 28. VICENTE.
sur toile de 32 po. de h. sur 25 de l.

Buste d'un Viellard avec les mains, de grandeur naturelle.

No. 29. DOM. ZAMPIERI; *le Dominicquin.*
sur toile de 37 po. de h. sur 47 de l.

Les Titans qui veulent escalader le ciel, tableau d'une grande maniere, dont on peut determiner l'école, mais non le véritable auteur. Il est certainement original et possede le haut dégré de mérite qui distingue les ouvrages des plus célebres maitres de ce tems.

ÉCOLE ALLEMANDE.

No. 30. BRANDT.
sur bois de 22 po. de h. sur 24 de l.

Deux paysages chauds et vigoureux de couleur, représentant des sites pittoresques des environs de Vienne.

No. 31. LUCAS CRANACH.
sur bois ovale en hauteur de 19 po. sur 14 de l.

La Vierge assise tenant l'enfant Jesus dans ses bras, tableau bien conservé et d'une belle couleur.

No. 32. C. W. E. DIETRICH.
sur toile de $21\frac{1}{2}$ po. de l. sur $17\frac{1}{2}$ de h.

UN ANGE qui annonce aux bergers la nativité de N. S. Belle esquisse et d'un ef-

fet vigoureux. Les bergers semblent effrayés de la lumiere brillante dont l'ange est environné Ce tableau peint dans la maniere italienne, doit être mis dans le petit nombre de ceux de ce maitre, qui lui méritent une place au premier rang.

No. 33. —
 sur toile de $15\frac{1}{4}$ po. de h. sur $18\frac{1}{2}$ de l.

Composition de 9 figures. Un satyre découvrant une nymphe endormie et entourée de Bacchantes et d'amours formant differens groupes. Tableau clair et agréable. La finesse de l'execution, le brillant et le charme du coloris mettent ce tableau au nombre des plus précieux de ce maitre.

No. 34. —
 sur toile de $14\frac{3}{4}$ po. de h. sur 18 de l.

Une Bacchante endormie et un amour succombant à l'ivresse sont eveillés par un Satyre et une bacchante qui agitent des Cymbales. Tableau fin, piquant et d'une agreable composition. Ce tableau que l'on peut placer en pendant avec le précedent quoiqu'il ne soit pas précisément de la même grandeur, est de l'un des meilleurs éleves de Dietrich le fils et soutient la comparaison.

No. 35. —
 sur toile de $22\frac{1}{2}$ po. de h. sur 21 de l.

Une jeune jardiniere ayant à ses pieds des melons, des raisins et d'autres fruits, tend la main à une Egyptienne qui lui dit la bonne aventure. Dans le fond

on voit deux jeunes filles qui paroissent appartenir à la Vieille.

No. 36. —
sur bois de 13 po. de h. sur 10 de l.

S. Pierre au moment où le coq chante, tableau fin et d'une belle couleur.

No. 37. —
sur bois de 10 po. de h. sur 12 de l.

Deux jolis pendans, fins, et d'une belle couleur, réprésentant un homme qui montre la lanjerne magique à une compagnie, et l'interieur d'une famille juive.

No. 38. —
sur toile de

Fuite en Egypte. Répétition du beau tableau de ce maitre, qui est à la galerie de Cassel.

No. 39. —
sur toile de 29 po. de h. sur 22¼ de l.

Deux tableaux pendans. Fuite et repos en Egypte.

No. 40. OTHMAB ELLIGER.
sur toile de 36½ po. de h. sur 27½ de l.

Tableau de fleurs fin et d'une grande fraicheur de coloris.

No. 41. J..C. FIEDLER.
sur toile de 26 po. de h. sur 21 de l.

Des enfans qui dessinent à la lumiere d'une lampe. Tableau d'un grand effet dans la maniere de Scalken.

No. 42. FREUDWEILER.
sur toile de 25 po. de h. sur 19 de l.

SOUS LE REGNE de l'empereur Vitellius, tandis que les Romains faisoient la grerre aux Suisses, les habitans d'Aventinum se

soumirent aux vainqueurs, mais Cecinna, Général romain, ordonna de lier Julius Albinus, chef des Helvetiens, et de le tuer. Ce fut en vain que Julia, fille de Julius, et prêtresse d'Aventia se jetta aux pieds du Géneral et lui demanda la grace de son père; n'ayant pu l'obtenir, elle mourut de douleur et l'on voit en Suisse son tombeau avec cette épitaphe: *Julia Alpinula. Hic jaceo infelicis patris infelix proles Deae sacerdos, exorare patris necem non potui; malo mori in fatis illius.* C'est le site de ce tombeau que le peintre a choisi pour réprésenter cet interessant sujet. A la tête du camp des Romains on voit Alpinula avec la plus touchante expression dans l'attitude et sur le visage, aux pieds de Cecina, et derriere elle son père et sa famille avec l'expression des différens sentimens que leur suggere leur position.

No. 43. —
sur bois de 22½ po. de h. sur 17 de l.

Composition de 8 figures dont le sujet est aussi tiré de l'histoire de la Suisse. Vers la fin du seizième siècle les Suisses, ligués contre l'empereur Maximilien, avoient remporté plusieures victoires. Cependant ils lui firent des propositions de paix, dont la base étoit la conservation de leurs droits et de leur liberté. Une jeune fille porta leur lettre à Maximilien qui se trouvoit alors à Constance. Tandis qu'elle attendoit la réponse dans la cour du logis de l'empereur, quelques

soldats osèrent la plaisanter. Ils lui demandèrent si les Suisses avoient du pain — S'ils n'avoient rien à manger, ils sauroient endurer la faim. — Combien sont-ils? — Vous auriez pu les compter à Schwaderloch (où les Imperiaux avoient été battus). Si tu ne reponds pas autrement, dit un des soldats irrités, je vais te couper la tête. — Si tu es si brave, dit-elle, va couper les têtes de mes compatriotes, ils te répondront mieux qu'un enfant.

No. 44. CONRAD GESSNER.
sur bois de 1 p. de h. sur 1 p. 1 po. de l.
Deux cavaliers avec 3 chevaux à la porte d'une auberge.

No. 45. JOSEPH HEINZ.
sur toile de 34½ po. de h. sur 28½ de l.
VENUS assise dans une campagne avec l'amour se tenant derriere elle. Tableau d'une couleur vigoureuse.

No. 46. HOLBEIN.
sur bois de 7 po. de h. sur 6 de l.
Portrait de PHILIPPE I dit le beau, Archiduc d'Autriche, Duc de Brabant etc. fils de l'empereur Maximilien I. et de Marie de Bourgogne, qui naq. à Bruges le 22. Juin 1478, épousa le 21. Octobre 1496 Jeanne, dite la folle Reine d'Espagne, 2de fille de Ferdinand V. Roi d'Arragon et d'Isabelle, Reine de Castille et héritiere du royaume de Castille et d'Arragon, et mourut subitement à Burgos le 25. Septembre 1506 à l'âge de 28 ans et trois mois, pour avoir bu de l'eau trop frai-

che en jouant à la paume. Il fut pèr
des Empereurs Charles Quint et Ferd
nand, *d'Eléonore* mariée d'abord à Em
nuel, Roi de Portugal; et ensuite à Fra
çois I. Roi de France; *d'Elisabeth* fem
me de Christierne II. Roi de Danemarl
de *Marie* femme de Louis II. Roi d
Hongrie et de Bohême, et de *Catherin*
femme de Jean III. Roi de Portugal
Jeanne la folle sa femme l'aimoit tan
qu'elle faisoit porter son corps mor
avec elle dans tous ses voyages.

No. 47. KÜSTER.
sur toile de 2 p. 5½ po. de l. sur 1 p. 8½ po. de h
Deux pendans. Vues de Suisse, peinte
dans le clair et de l'effet le plus piquan
de perspective. Cet habile artiste y
imité le talent des meilleurs paysagiste
pour peindre dans l'un l'état de l'atmo
sphere au matin et dans l'autre une soi
rée vaporeuse.

No. 48. —
sur bois de 2 p. 6 po. de l. sur 1 p. 10 po. de h.
Deux pendans. Paysages héroïques éclai
rés par la lune, beaux effets de lumiere

No. 49. —
sur bois de 2 p. 3 po. de h. sur 1 p. 9½ po. de l.
Paysage et vue de la Suisse.

No. 50. G. LAIRESSE.
sur toile de 62 po. de l sur 38 de h.
Belle copie du célèbre tableau de Lai
resse, qui est placé dans une salle d
chateau royal à Berlin. Ce tableau qu
Fréderic II. a fait acheter à Paris, il y
près de 40 ans, a exercé longtems la sa

gacité des gens de lettres pour en trouver le sujet. Le Professeur Dittmar à Berlin vient d'en donner une explication satisfaisante. Voici l'extrait de la note qu'il a publiée à ce sujet.

Lairesse a choisi dans ce tableau le moment, où le jeune Alexian (après Alexandre severe) reçut de Rome la nouvelle, que Elagabale l'avoit adopté et declaré César. Les ambassadeurs Romains, un Sénateur et un Géneral, apportent au jeune Alexian les marques de sa nouvelle dignité, le diplôme et la couronne de César, au nom de l'empereur et comme réprésentant du peuple romain et de l'armée. Le Sénateur présente ses respects au nouveau César et le Géneral se met à genoux devant lui. Alexian est, à la sortie du temple, revetu de la tunique romaine et d'un manteau de pourpre. Les Vestales assises dans le temple lisent peut-être la nouvelle de cet évenement, et Maesa qui y a contribué, les remercie au nom de l'empereur, des soins quelles ont prodigués au jeune Alexian La premiere Vestale le présente aux Ambassadeurs, et l'autre porte un Ecrin d'or qui appartient peut-être à son éleve. Il porte entre ses bras la statue d'Apollon, qui a présidé à son éducation. Mammaea sa mère le salue aussi à l'entrée du temple et exprime la surprise que lui cause son bonheur. La personne à côté d'elle est Soaemis sa soeur ou sa compagne

Thévela fille de Soaemis. Au trave
d'un colonade riche d'architecture con
me la plupart des tableaux de Lairess
on voit la mer de Syrie et la flotte r
maine qui a amené les Ambassadeurs
doit conduire Alexian à Rome.

No. 51. ADR. V. OSTADE.
sur bois de $7\frac{3}{4}$ po. de h. sur $6\frac{1}{5}$ de l.

UNE TÊTE d'homme, coiffé d'un gro
bonnet, du bon tems et de la belle cou
leur du maitre.

No. 52. B. RODE.
sur toile de 24 po. de h. sur $18\frac{1}{2}$ de l.

Laocoon et ses fils, de la plus belle cou
leur de ce maitre et de la plus grand
expression.

No. 53. —
sur toile de 20 po. de h. sur $14\frac{1}{2}$ de l.

Descente de croix.

No. 54. ROTENHAMER.
sur bois de 14 po. de h. sur 10 de l.

UN FAUNE enlevant une Nymphe, tableau
fin, d'une belle couleur et d'une parfaite
conservation. Cette pièce vient du ca
binet du Duc de Valentinois où elle oc-
cupoit l'une des premieres places.

No. 55. SCHUMAN.
sur toile de 31 po. de l. sur 23 de h.

Apollon et les Muses dansant au son de
la flûte d'un Satyre. Tableau très agréa
ble dans la maniere de Rubens.

No. 56. STOECKLEIN.
sur bois de $13\frac{3}{4}$ po. de h. sur 17 de l.

Interieur de la grande église de Frank-
fort s. m. aussi beau que de Peter Neefs.

No. 57. Tischbein.
sur toile de 14 po de h. sur 12 de l.
Baigneuses au milieu d'un bois, charmant tableau, composition de 5 figures.

Ecole de Pays-Bas.

No. 58. Asselin.
sur toile de 20 p. de h. sur 26 de l.
Un paysage avec une perspective étendue. Sur la droite sont des rochers entre lequels un coup de lumiere fait voir des voyageurs. Tableau fin et d'un grand effet.

No. 59. J. Backer.
sur toile de 6 p. de h. sur 5 p. 5 po. de l.
L'un des plus beaux tableaux de ce maitre. La Parabole du payement des ouvriers. comp. de 8 figures de grandeur naturelle.

No. 60. Backhuysen.
sur toile de 23 po. de h. sur 32 de l.
Une marine d'une vigoureuse couleur.

No. 61. Corn. Bega.
sur toile de $16\frac{1}{2}$ po. de h. sur $18\frac{1}{2}$ de l.
Une femme nue prête à se mettre au lit satisfait un besoin et un homme caché la regarde, bel effet de lumière.

No. 62. Nicolas Berghem.
sur toile de $20\frac{1}{2}$ po. de h. sur 26 de l.
Port de mer, orné de morceaux de sculpture et des ruines d'une colonnade, avec un nombre de personages. D'une belle couleur mais de la première manière du maitre.

No. 63. Beschey.
sur bois de 12 po. de h. sur 9 de l.

Un Chymiste dans son laboratoire. Tableau fin et agréable dans la manière de Teniers.

No. 64. Abr. Bloemaert.
sur toile de 27 po. de h sur 44 de l.

S. Jerôme écrivant, beau vieillard de grandeur naturelle jusqu'aux genoux, très bien conservé et peint dans le clair.

No. 65. Van Blomen.
sur toile de 11 po. de h. sur 16 de l.

Paysans faisant paitre leurs chevaux, bien conservé, fin et d'un bon faire.

No. 66. P. Bol.
sur bois de 18 po. de h. sur 24 de l.

Troupeau à l'abreuvoir sous un rocher avec plusieurs figures. Tableau fin, d'une couleur brillante et digne de Berghem.

No. 67. Van Boonen.
sur bois de 14 po. de h. sur 10½ de l.

Un Philosophe assis devant sa table sur laquelle il écrit.

No. 68. I. et A. Both.
sur toile de 49½ po. de l. sur 40 de h.

Beau paysage, sur le devant duquel se trouve un mouton et sur le second plan un berger endormi. Tableau capital et du bon tems de ce maitre.

No. 69. —
sur bois de 2 p 4 po. de l. sur 1 p. 10 po. de h.

Paysage avec fabriques, fin et d'une belle couleur.

No. 70. Both et Baudouin.
sur bois de 10½ po. de h. sur 16½ de l.

Port de mer avec fabriques et sur la jettée

jettée un nombre de personages dans le costume de différentes nations. Tableau fin, clair et agréable.

No. 71. BRACKENBURG.
sur toile de 29½ po. de l. sur 23½ de h.

Un port de mer. Sur le rivage sont des des gens de toutes les nations, dans leur costume. Tableau fin, d'une belle couleur et d'une grande vérité d'expression.

No. 72. Q. BRECKLEMKAMP.
sur bois de 21 po. de h. sur 25¼ de l.

Marechal ferrant dans son attelier. Tableau fin et d'une couleur vigoureuse, ce qui n'étoit pas ordinaire à ce maitre, dont les ouvrages occupent, depuis quelques années, une premiere place dans les cabinets.

No. 73. —
sur bois de 18 po. de h. sur 15 de l.

DES PAYSANS se reposant et buvant dans une cour de ferme. Tableau clair, agréable et d'une parfaite conservation.

No. 74. —
sur bois de 9 po. de h. sur 7¾ de l.

Un Fumeur à mi-corps; joli petit tableau.

No. 75. PAUL BRILL.
sur toile de 27 po. de l. sur 20 de h.

PAYSAGE montagneux et d'un site trés pittoresque, signé: *Paolo Brill fec. Rom. 1607.* Un des plus beaux tableaux du maitre.

No. 76. BYLERT.
sur toile de 27 po. de l. sur 33 de h.

Portrait d'une belle femme vétue en bergère.

B

No. 77. Van der Cabel.
sur toile de 25 po. de h. sur 35 de l.

Deux pendans Marines. Dans l'un on cherche du rivage à secourir les navires battus par la tempête; l'autre réprésente un port avec un Phare.

No. 78. Carré.
sur toile de 38 po. de h. sur 30¾ de l.

L'annonciation aux bergers. Tableau d'effet ou se trouvent de nombreux troupeaux, peints avec la perfection que l'on connoit à cet eleve de Berghem.

No. 79. Coignet.
sur bois de 33 po. de h. sur 44 de l.

Judith montrant la tête d'Holoferne au peuple assemblé; riche composition avec un vigoureux effet de lumière.

No. 80. Salomon Coningh.
sur toile de 4 p. 8½ po. de h. sur 5 p 4½ po. de l.

Monyme recevant le poison que Mithridate lui envoye. Composition de 4 figures de grandeur naturelle; l'un des tableaux les plus beaux et les plus capitaux de ce maitre.

No. 81. Gerrits Cuyp.
sur bois de 59 po. de l. sur 35 de h.

Les cinq sens sous l'embléme de cinq enfans avec leurs attributs. Figures de grandeur naturelle.

No. 82. Le Duc.
sur toile de 11 po. de h. sur 7 de l.

Deux soldats dans un corps de garde, l'un assis et l'autre qui satisfait un besoin debout contre le mur.

No. 83. DULLART.
sur bois de 12 po. de h. sur 11 de l.

Un buveur. Tableau fin et d'nne expression de gaîté frappante.

No. 84. VAN DYCK.
sur bois de 16 po. de h. sur 12 de l.

ESQUISSE du grand tableau de ce même maitre qui se trouvoit dans l'église de S. Bavon, réprésentant les oeuvres de misericorde, composition de 17 figures au au dessus dequelles le père éternel, son fils et le S. Esprit dans les nuées, entourés d'anges. Cette esquisse terminée est peinte avec une telle finesse, son coloris est si frais et la composition en est si belle, que l'on peut la regarder comme l'un des morceaux les plus précieux de cette collection.

No 85. —
sur toile de 42 po. de h. sur 32½ de l.

Amour debout prêt à lancer sa fleche.

L'expression de la figure et l'éclat du coloris font le mérite de ce tablean.

No. 86. FERGUSON
sur toile de 21½ po. de h. sur 18½ de l.

Des ruines héroiques dans la maniere de Corn. Poelemburg.

No. 87. GOWERTS FLINCK.
sur toile de 4 p. 7 po. de h. sur 5 p. 7 po. de l.

L'un des tableaux les plus capitaux de ce maitre.

DES FEMMES et des enfans jouant avec des fleurs dans un jardin. Composition de huit figures de grandeur natures, clair, agréable et d'une belle couleur.

No. 88. —
sur toile de 30 po. de h. sur 25 de l.

Portrait de vieille femme, d'une vérité frappante; tableau du meilleur tems du maitre et digne du pinceau de Rembrandt.

No. 89. —
sur toile de 26 po. de h. sur 21 de l.

Deux pendans. Portraits de Rubens et de Van Dyck.

No. 90. FRANZ FLORIS.
sur bois de 27 po. de h. sur $37\frac{1}{2}$ de l.

Un empereur entrant à la tête de son armée dans une ville, d'où de jeunes filles au son des instrumens viennent à sa rencontre. Tableau d'une riche composition, clair et bien conservé.

No. 91. D. H. FRANCK.
sur bois de 28 po. de h. sur 20 de l.

LE TRIOMPHE DE BACCHUS. Paysage agréable, avec le temple de Bacchus que l'on voit devant Rome. Sur le premier plan il y a 24 figures et presque autant dans le fond. Tableau de la plus belle composition, d'une couleur digne de Rubens et de la plus parfaite conservation.

No. 92. GISELAER.
sur bois de 20 po. de h. sur 27 de l.

Intérieur d'une église gothique. Tableau fin et clair aussi beau que de Steenvick.

No. 93. GLAUBER. *Fig. de Lairesse.*
sur toile de $26\frac{1}{4}$ po. de h. sur $20\frac{1}{4}$ de l

Deux pendans. Dans l'un l'orage casse un arbre, et l'on voit fuir une femme; Dans l'autre une femme va puiser de

l'eau à une fontaine; elle est accompagnée d'un chien qui cherche à s'y désaltérer.

No. 94. H. GOLTZIUS.
sur toile de 26 po. de h. sur 34 de l.

Die Vergänglichkeit: un enfant couché tenant une rose, de Goltzius, peintre dont les tableaux sont rares.

No. 95. VAN GOYEN.
sur bois de 1 p. 3 po. de h. sur 1 p. 6 po. de l.

Deux pendans, Marines.

No. 96. —
sur toile de 5 p. 4 po. de h. sur 4 p. 8 po. de l.

Des voyageurs et des paysans qui conversent au pied d'un grand arbre dans une vaste campagne; quelques connoisseurs attribuent à D. Teniers les figures de ce beau et capital tableau.

No. 97. GRAAF.
sur toile de 23 p. de h. sur 33 de l.

Deux pendans. Vues des canaux et batimens d'Amsterdam, très bien peintes d'une vérité frappante.

No. 98. GRAVESTEIN.
sur bois de 10 po. de l. sur 7 de h.

Deux pendans, repr. un chien couchant et un levrier.

No. 99. GRYEF.
sur toile de 27 po. de h. sur 23 de l.

Deux pendans. Animaux dans une forêt. Ces deux tableaux sont des plus capitaux et des plus beaux du maitre.

No. 100 DE HEEM.
sur toile de 25 po. de h. sur 20 de l.

Tableau de fleurs.

No. 101. Van Heil de Bruxelles.
sur toile de 32 po. de h. sur 23 de l.
La vierge, l'enfant Jesus et des anges.

No. 102. Hogers.
sur toile de 3- po. de h. sur 45 de l.
Salomon adorant les idoles.

No. 103. M. Hondecooter.
sur toile de $5\frac{1}{2}$ p. de l. sur $4\frac{1}{2}$ de h.
Un grand paon blanc entouré d'autres animaux. Tableau très fin et de la plus belle couleur du maitre.

No. 104. Gerard Hondhorst.
sur toile de 5 p. 8 po. de l. sur 4 p. 2 po. de h.
N. S. à table avec les pélerins d'Emmaüs. Tableau fin, d'un bel effet de lumiere et du meilleur ton de couleur du maitre.

No. 105. —
sur toile de $32\frac{1}{2}$ po. de l. sur $36\frac{1}{2}$ de h.
Un effet du lumiere. Une jeune femme découvre sa gorge devant une matrone, qui la considere avec des lunettes; figures jusqu'aux genoux.

No. 106. Van Jansens.
sur toile de $9\frac{1}{2}$ po. de h. sur 12 de l.
Sainte famille, petit tableau très agréable.

No. 107. A. Klomp.
sur toile de 12 po de h. sur $15\frac{3}{4}$ de l.
Un berger assis auprès d'un arbre avec son troupeau dans un paysage au coucher du soleil. La finesse d'exécution, le charme du coloris et la vapeur répandue sur l'horison mettent ce tableau au rang des plus agréables productions de N. Berghem.

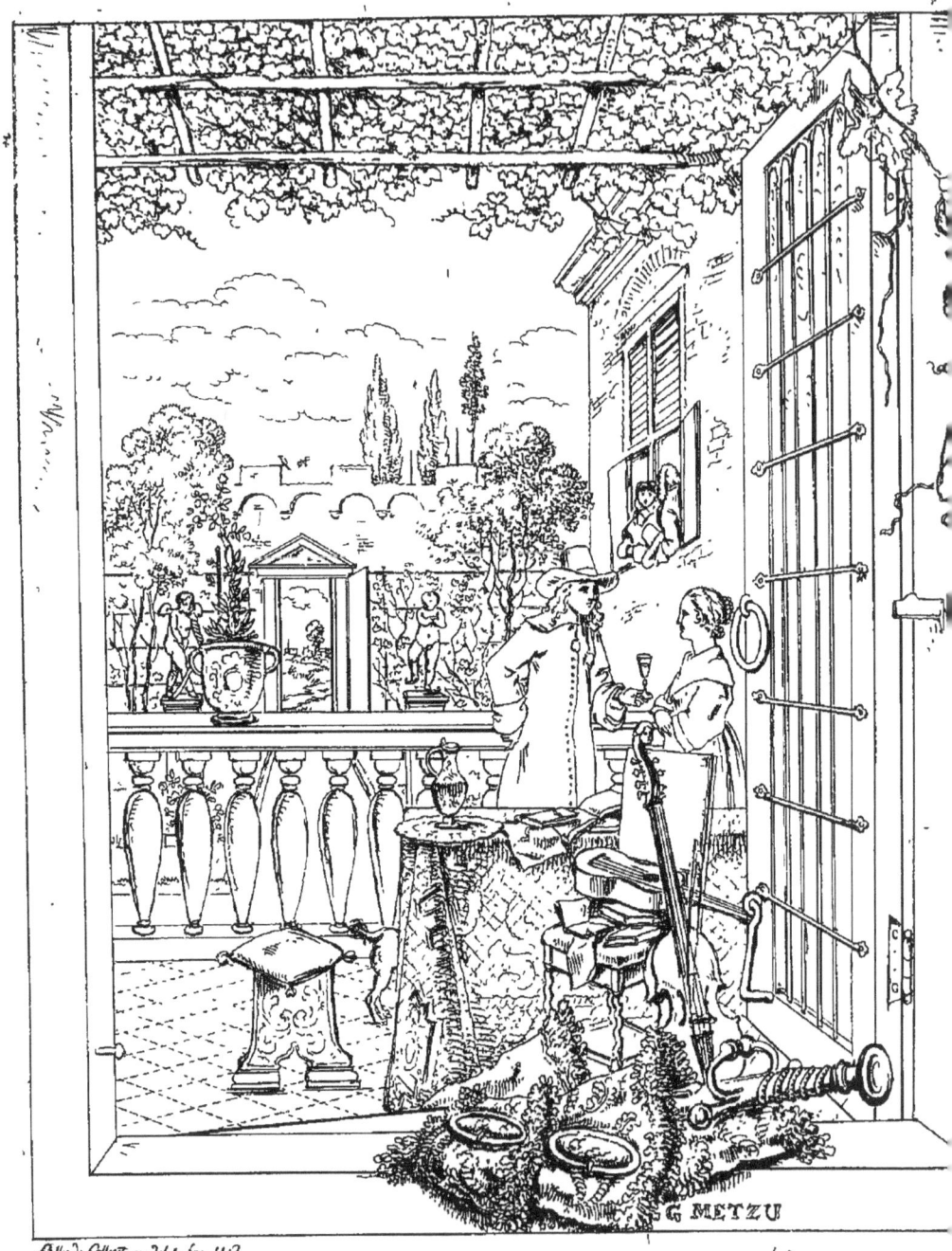

No. 108. Ph. Koning.
sur toile de 27½ po. de h. sur 24 de l.

Bacchus sur un tonneau, entouré de masques qui boivent et font de la musique. Composition de douze figures. Tableau fin, d'uue belle couleur et d'une expression de gaité qui la communique à ceux qui en considerent les détails. Il réunit le mérite de Rembrand à celui des ouvrages les plus terminés que l'école hollandoise a produits.

No. 109. Van Limborch.
sur toile de 23 po. de l. sur 28 de h.

Une bergere assise aux pieds d'un arbre avec son agneau cheri. Ce tableau est peint dans la maniere du Chev. Vanderwerff, clair et agréable.

No. 110. Van Mander.
sur bois de 19 po. de h. sur 15 de l.

Diane découvrant la grosseste de Calisto. Composition de dix figures à l'entrée d'une forèt qui s'ouvre pour montrer un beau lointain. On connoit la rareté des ouvrages de cet ancien maitre.

No. 111. G. Metzu.
sur toile de 41 po. de h sur 33½ de l.

Ce tableau qui provient du Cabinet de feu M. Fouquet à Amsterdam, montre à travers une croisée, couronnée d'un treillage de vigne, un jardin fermé par une balustrade ornée de statues, devant laquelle sur la droite est un homme, présentant un verre de vin à une femme en casaquin rouge; tous deux debout entre une table couverte d'un tapis de

finesse de touche et la richesse de composition, qui doivent lui faire obtenir une place parmi les morceaux les plus précieux de cette école.

No. 121. ERASME QUELLIN.
sur toile de 46¾ pouce de h. sur 30 de l.

DIANE et ses nymphes découvrant la grossesse de Callisto, très beau tableau, d'une riche composition et d'une couleur vigoureuse.

No. 122. —
sur toile de 19½ po. de h. sur 27¾ de l.

Le martire de St. Agnès brulée sur un bucher, riche et belle composition d'Erasme Quellin le fils, qui a su la rendre agréable malgré le sujet, en donnant à ce tableau la fraicheur du coloris de l'école de Rubens.

No. 123. ROGMANS, *figures de Van de Velde.*
sur toile de 4 p. 4 po. de h. sur 5 p. 5 po. de l.

UN SUPERBE PAYSAGE montagneux avec le plus bel effet de lumiere. Ce tableau réunit la chaleur des productions de Rembrandt en ce genre, au mérite de détails, qui fait rechercher celles des autres grands paysagistes de cette école.

No. 124. ROMBOUTS.
sur bois de 15 po. de h. sur 12 de l.

Tabagie; composition de 4 figures.

No. 125. P. P. RUBENS.
sur bois de 26¼ po. de h. sur 21½ de l.

CE TABLEAU peint légerement sur bois et qui peut être considéré comme une esquisse terminée, représente Rubens et sa famille au bord d'un canal, recevant

une barque près d'aborder, dans le fond la maison de campagne du peintre, batie sur l'eau et à gauche son jardin.

No. 126. —
sur toile de 45½ po. de h. sur 65½ de l.

Rendez à César ce qui appartient à César. Composition de 9 figures jusqu'aux genoux. Ce tableau du plus grand effet et de la plus belle couleur, a tous les caracteres de l'originalité, mais il paroit n'être pas du maitre célèbre sous le nom duquel on le place ici, comme il l'a été dans le cabinet qu'il décoroit.

No. 127. —
sur bois de 15½ po. de h. sur 14 de l.

Tête de guerrier avec son armure. Ce tableau est d'une belle couleur et bien original. On le croit de Van Campen.

No. 128. —
sur toile de 29 po. de h. sur 24 de l.

La Vierge allaitant l'enfant Jesus, grandeur naturelle jusqu'aux genoux. Copie bien faite.

No. 129. —
sur toile de 39 po. de h. sur 54 de l.

Danaë recevant Jupiter, de grandeur naturelle. Tableau très agréable et d'une belle couleur. On le croit de Thomas, l'un des élèves le plus distingués de Rubens.

No. 130. —
sur bois de 27 po. de h. sur 41 de l.

Le Denier de César, copie brillante du tableau connu de ce maitre.

No. 151. —
sur toile de 5 p 11 po. de l. sur 4 p. de h.

La bataille des Amazones, copie d'après Rubens, très bien exécutée dans son école.

No. 132. RUYSDAEL.
sur toile de 24 po. de h. sur 40 de l.

PAYSAGE d'un site très pittoresque et d'un effet piquant de perspective; sur le devant sont des rochers et des bois. Ce tableau très capital, est d'une parfaite conservation et digne de J. Ruysdael, mais il paroit plutôt être de VAN HAGEN, qui l'a quelquefois égalé.

No. 133. —
2 pendans sur bois de 19½ po. de h. sur 26½ de l.

SUPERBES PAYSAGES avec bestiaux, d'une couleur vigoureuse et d'un grand effet.

No. 134. SAFTLEBEN.
sur bois de 15 po. de h. sur 18 de l.

INTERIEUR d'une cuisine avec beaucoup d'accessoires. Tableau d'une touche fine et agréable.

No. 135. CORN. SCHUT.
sur cuivre de 12 po. de h. sur 14 de l.

Jeux d'enfans. Composition de 6 figures.

No. 136. FR. SCHÜTZE.
sur bois de 22 po. de l. sur 18 de h.

L'INCENDIE de la Cathédrale de Mayence en 1767. Le plus beau et le dernier tableau de ce maitre.

No. 137. SNEYDERS.
sur bois de 14½ po. de l. sur 7½ de h.

La mort du sanglier, tableau d'une riche composition d'animaux et de la plus belle couleur.

No. 138. Storck.
<small>2 pendans sur toile de 15 po. de l. sur 18 de h.</small>

Deux jolies marines dont l'une représente un calme avec une perspective agréable, l'autre offre des vaisseaux richement ornés, et sur le rivage sont des hommes occupés à divers travaux. Tableaux des plus fins de ce maître.

No. 139. David Teniers.
<small>sur toile de 3 p. 8 po. de h. sur 5 p. de l.</small>

Un jeune homme qui se fait dire la bonne aventure par une Bohèmienne, tandis qu'un petit garçon lui tire de l'argent de la poche, figures de grandeur naturelle jusqu'aux genoux. Tableau très capital du maitre.

No. 140. —
<small>sur toile de 30 po. de h. sur 44 de l.</small>

Paysage montagneux avec fabriques, et sur le devant des figures, réprésentant la fable de Pan et Syrinx. Tableau d'un grand effet.

No. 141. —
<small>sur bois de 18 po. de h. sur 24 de l.</small>

Marche de troupeau avec bergers et bergeres dans un beau paysage.

No. 142. —
<small>sur bois de 6 po. de h. sur 10 de l.</small>

Une percée de rocher, petit tableau chaud de couleur avec des figures qui annoncent le meilleur tems du maitre.

No. 143. J. Vandermeer *le jeune*.
<small>sur toile de 19 po. de h. sur 21½ de l.</small>

Une halte de Bohemiens aux pieds d'un ancien édifice dans un beau paysage,

qui ouvre une perspective étendue. Charmant tableau des plus précieux de ce maitre.

No. 144. —
sur toile de 20 po. de h. sur 24 de l.

Paysage avec fabriques et troupeaux; largement peint.

No. 145. VAREGE.
sur bois de 19 po. de l. sur 16 de h.

Vertumne et Pomone.

No. 146. N. VERKOLJE.
sur cuivre de 23 po de l. sur 19 de h.

HERCULE ET OMPHALE dormant dans un antre éclairé par des flambeaux, que portent des amours. Tableau très fin, d'une belle couleur et d'un grand effet, que l'on peut regarder comme le meilleur ouvrage de ce maitre. Il est digne d'occuper une place parmi les chefs-d'oeuvre de l'école hollandoise.

No. 147. —
sur toile de 13½ po. de l. sur 10¼ de h.

Le jugement de Midas, joli tableau dans la maniere de Rotenhammer. Le paysage est de Withoos. Un grand nombre de figures et une composition agréable.

No. 148. VAN VLIET.
sur bois de 2 p. 11 po. de l. sur 3 p. 8 po. de h.

BAPTÊME DE L'EUNUQUE de la Reine de Candace. Ce tableau du plus grand effet, d'une couleur brillante, bien conservé et d'une touche hardie, peut occuper à juste titre une place distinguée dans les plus beaux cabinets.

No. 149. Corn. de Voss.
sur toile de 37 po. de h. sur 37 de l.

La Vierge, l'enfant Jesus et St. Jean, beau tableau entièrement dans la manière de Vandyck.

No. 150. Martin de Voss.
sur bois de 9 po. de h. sur 7¾ de l.

N. S. au milieu des docteurs. Composition de 12 figures, tableau d'une belle couleur et bien conservé.

No. 151. De Vries.
sur toile de 20¼ po. de h. sur 24 de l.

Charmant paysage et l'intérieur d'un village. Tableau fin, d'une belle couleur et d'un effet piquant.

No. 152. —
sur bois de 16 po. de h. sur 20½ de l.

Paysage avec figures et fabriques; fin et du meilleur tems de ce maitre.

No. 153. Wenix.
sur bois de 13½ po. de h. sur 10½ de l.

Femme debout cachetant une lettre devant une table couverte d'un riche tapis. Tableau fin et digne du pinceau de Mieris et de Gerardow.

No. 154. J. Wouvermans, *dans la manière de Philippe son frère.*
2 pendans sur bois de 20¾ po. de h. sur 17½ de l.

L'un représente des cavaliers arrêtés à la porte d'une auberge, où ils se font donner à boire. L'autre représente l'extremité d'un camp. Tableaux clairs et d'une belle couleur.

No. 155. Pierre Wouvermans.
sur bois de 13 po. de h. sur 15½ de l.

Une écurie de Campagne au milieu de

laquelle ressort un beau cheval blanc. Tableau d'une couleur vigoureuse et d'un beau fini.

No 156. —
sur toile de 32 po. de l. sur 17½ de h.

Un paysage que l'on croit de Pierre Wouvermans. Dans une campagne bien éclairée se trouvent sur le devant des hommes et des chevaux partant pour la chasse.

No. 157. THOMAS WYCK.
sur bois de 15½ po. de h. sur 18 de l.

L'ATTELIER d'un Tisserand, tableau fin, de la blus belle couleur et du meilleur tems du maitre.

No. 158. PHIL. WYNANS.
sur toile de 58 po. de l. sur 47 de h.

Vue d'un jardin hollandois avec figures peintes par Lingelbach.

No. 159. —
sur toile de 52 po. de h. sur 42 de l.

Paysage montagneux, sur le premier plan des Bestiaux peints par van Borsum.

No. 160. ZOLEMAKER.
2 pendans sur bois de 12 po. de l. sur 9 de h.

PAYSAGES avec Bestiaux, d'un coloris frais, fins et du meilleur tems de ce maitre. Ces deux charmans tableaux méritent une place parmi les plus fines et les plus agréables pièces de ce genre, qui sont sorties du pinceau de N. Berghem.

No. 161. —
sur beis de 16 po. de h. sur 20½ de l.

Paysannes, chevaux et bestiaux traversant un ruisseau, qui sort entre des rochers.

Ce

Ce charmant tableau réunit le mérite d'Asselin et celui de Berghem.

No. 162. ZORG.
sur bois de 19½ po. de h. sur 17 de l.

Interieur d'une cuisine avec beaucoup d'accessoires bien traités.

No. 163. —
sur bois de 13½ po. de h. sur 11½ de l.

Déjeuner de voleurs dans une cabane.

ECOLE FRANÇAISE.

No. 164. ALLEGRAIN.
sur toile de 4 p. de l. sur 3 p. 2 po. de h.

Paysage avec fabriques dans la manière du Poussain, d'un bel effet mais un peu noir.

No. 165. BERTHIER.
2 pendans sur bois de 8 po. de h. sur 6½ de l.

L'un réprésente Diane assise tirant une fleche de son Carquois, l'autre représente Terpsichore.

No. 166. SEB. BOURDON.
sur bois de

La fille de Pharaon entourée de ses femmes et trouvant sur le Nil la corbeille qui renferme le petit Moyse. Composition de 6 figures dans la maniere du Poussin dans un beau paysage Egyptien.

No. 167. —
sur toile de 16 po. de h. sur 12½ de l.

Adoration des bergers, belle composition.

C

No. 168. Cazin.
sur toile de 3 p. de h. sur 4 de l.

Des baigneuses dans un paysage montagneux traversé par un torrent, sur lequel on voit un aqueduc ancien. Ce tableau est clair agréable et digne du pinceau de Vernet.

No. 169. —
sur toile de 2 p. 3 po. de l. sur 1 p. 8 po. de h.

Les travaux du pont de la révolution à Paris.

No. 170. Chaperon.
sur toile de 28½ po. de h. sur 38 de l.

Ce tableau a été attribué au Poussin. Composition de 7 figures. Deux enfans dansant au son d'un instrument.

No. 171. Cotibert.
2 pendans sur bois de 12 po. de h. sur 15½ de l.

Intérieur de cabanes de paysans où la famille est occupée a divers détails domestiques.

No. 172. La Croix, *eleve de Vernet.*
2 pendans sur bois de 9 po. de h. sur 6 de l.

Deux Marines.

No. 173. La Fosse.
sur toile de 57 po. de l. sur 65 de h.

Zephire et flore, entourées d'amours dans un beau paysage. Ce beau tableau est gravé et a été destiné à un plafond.

No. 174. Van Gorp.
sur toile de 14½ po. de h. sur 12 de l.

Le portrait de Bonaparte debout en habit de Général. Composition allégorique en son honneur après la victoire de Lodi.

No. 175. HALLÉ.
sur toile de 17 po. de h. sur 21¼ de l.

Maitre d'école punissant un écolier au milieu de la classe. Tableau fin.

No. 176. L. DE LA HIRE.
2 pendans sur toile de 12½ po. de h. sur 13¾ de l.

Deux tableaux pendans, que l'on a trouvés dignes du Poussin, représentant des scenes champêtres mythologiques.

No. 177. JOULLAIN.
sur toile de 2? po. de h. sur 31 de l.

Sujet du Tasse.

No. 178. JOUVENET.
sur toile de 44 po. de h. sur 34 de l.

Le Christ sur la croix ayant à ses pieds les Sts. femmes et ses disciples, dans la maniere de ce maitre.

No. 179. LAGRENÉE.
sur toile de 4 p. de l. sur 3 p. 6 po. de h.

Jupiter séduisant Calisto sous la figure de Diane. Tableau vanté par Diderot dans son essai sur la peinture: fig. entières petite nature.

No. 180. LALLEMAND.
sur toile de 30 p. de l. sur 25 de h.

Cascatelle de Tivoli, peinte sur les lieux.

No. 181. LE MAIRE.
sur toile de 40 po. de h. sur 30 de l.

Belle architecture et fabriques, sur le devant sont trois amours et une femme qui allaite un enfent. La composition et le faire de ce tableau rappellent les beaux ouvrages du Poussin.

No. 182. DE MARNE.
sur bois de 2 p. 6 po. de l.
PAYSAGE héroique et ruines, beau tableau du maitre, frais et brillant.

No. 183. METTAI.
sur toile de 26 po. de h. sur 30 de l.
Pastorale galante dans la maniere de Boucher.

No. 184. FR. MILLET.
sur toile de 21 po. de h. sur 26 de l.
Paysage du bon tems de ce maitre.

No. 185. LE NAIN.
sur toile de 4 p. 7 po. de l. sur 3 p. 7 de h.
Trois paysans dans différentes attitudes, autour d'une table, sur laquelle se trouvent une corbeille de légumes, une bouteille, du pain, du fromage et une lumiere. Ce tableau d'une belle couleur et d'un grand effet est peint dans la maniere italienne, et l'un des plus capitaux du maitre.

No. 186. —
sur toile de 19 po. de h. sur 24 de l.
Un berger entouré de son troupeau parlant à une laitière dans un paysage orné de ruines. Tableau fin et agréable.

No. 187. PIERRE, *premier peintre du Roi Louis XV.*
sur toile de 36 po. de h. sur 33 de l.
Une nativité dans la maniere de Carle Maratte, d'une riche composition avec de l'effet, quoique d'un ton clair et d'un coloris faible.

No. 188. N. POUSSIN.
sur toile de 14 po. de h. sur 18 de l.
Ruines de Rome avec la colonne Trajane et plusieurs figures.

No. 189. —
sur toile de 1 p. 2¼ po. de h. sur 1 p. 7¼ po. de l.
SACRIFICE à Priape dans un beau paysage.

No. 190. — SENAVE.
2 pendans sur bois de 12½ po. de l. sur 9¼ de h.
Intxrieur de maisons de paysans.

No. 191. SUBLEYRAS.
sur toile de 18 po. de h. sur 14½ de l.
Costume vénitien; la femme mondaine.

No. 192. SWEBACK DES FONTAINES.
sur bois de 4½ po. de h. sur 10 de l.
Bataille, riche composition, tableau fin d'une belle couleur.

No. 193. —
sur beis de 4 po. de h. sur 3½ de l.
Un homme à cheval.

No. 194. CARL VANLOO.
sur toile de 15½ po. de l. sur 8½ de h.
Alexandre coupant le noeud gordien, jolie esquisse.

No. 195.
Divers tableaux moins précieux que ceux dont on vient de donner l'indication, ou qui sont arrivés pendant l'impression de ce Catalogue.

No. 196.
Diverses gouaches et miniatures encadrées, ouvrage de maîtres estimés, ou copiées d'après des tableaux célèbres.

www.ingramcontent.com/pod-product-compliance
Lightning Source LLC
Chambersburg PA
CBHW030116230526
45469CB00005B/1669